L'ARTISTE CONTEMPORAIN

SOCIOLOGIE DE L'ART D'AUJOURD'HUI

图文小百科

当代艺术家

[法] 纳塔莉·海因里希　编

[比] 伯努瓦·费鲁蒙　绘

张萌萌　译

中国友谊出版公司

图书在版编目（CIP）数据

当代艺术家 / (法) 纳塔莉·海因里希编 ; (比) 伯努瓦·费鲁蒙绘 ; 张萌萌译 . -- 北京 : 中国友谊出版公司 , 2022.8 (2022.10 重印)

（图文小百科）

ISBN 978-7-5057-5404-1

Ⅰ. ①当… Ⅱ. ①纳… ②伯… ③张… Ⅲ. ①艺术—通俗读物 Ⅳ. ① J-49

中国版本图书馆 CIP 数据核字 (2022) 第 022653 号

著作权合同登记号 图字 : 01-2022-2081

La petite Bédèthèque des Savoirs 9 – L'artiste contemporain. Sociologie de l'art d'aujourd'hui.

本作品简体中文版由 欧漫达高文化传媒（上海）有限公司 DARGAUD GROUPE (SHANGHAI) CO. LTD. 授权出版

本简体中文版版权归属于银杏树下（北京）图书有限责任公司。

书名	当代艺术家
编者	［法］纳塔莉·海因里希
绘者	［比］伯努瓦·费鲁蒙
译者	张萌萌
出版	中国友谊出版公司
发行	中国友谊出版公司
经销	新华书店
印刷	河北中科印刷科技发展有限公司
规格	880×1230 毫米　32 开
	2.5 印张　20 千字
版次	2022 年 8 月第 1 版
印次	2022 年 10 月第 2 次印刷
书号	ISBN 978-7-5057-5404-1
定价	48.00 元
地址	北京市朝阳区西坝河南里 17 号楼
邮编	100028
电话	（010）64678009

前　言

神探可伦坡，艺术爱好者和人民的发言人

　　1971 年 11 月，在电视电影系列《神探可伦坡》（*Columbo*）第六集里，英明的警督为了展开新调查，频繁出入艺术界。在远离市中心的画廊里，女主人命令雇员"**加快服务速度**"，落拓不羁的艺术家则在一位中产阶级太太质疑他的作品售价过高时这样反击道："**女士，我只负责作画，作品的价格并不是由我来决定的……**"在节奏恰到好处的几分钟里，电视观众们看到一个金光闪闪的世界，里面的人物一个比一个滑稽可笑又让人心生厌恶。面对几幅让人联想起毕加索和杜飞[1]的作品，我们的神探显得有些天真（为了避免直接说他"愚蠢"）。剧里有一幕是他和金斯顿先生的对手戏，金斯顿先生是一位著名的艺术评论家（让人厌恶的有钱人，观众在本集一开始就知道他是凶手），可伦坡看起来是第一次见到埃德加·德加[2]的绘画作品。当被告知他手里拿着的两幅复制品所采用的技法时，可伦坡惊讶地说："油画棒？和那些小毛头在学校里画的画一样？[3]"

　　四年之后的 1975 年，在播放《回放》这一集时，情况似乎变得更糟：在一家画廊里，呛人的雪茄味提示了神探的到来，可伦坡想要了解艺术作品，但是被拒绝了，画廊女老板有些傲慢地回答他："**艺术是无法被解释的，这是每个人自己体会到的东西。当您欣赏一幅画或者一座雕像时，您会感到浑身颤抖，或者毫无感觉，就是这样！**"可伦坡料到自己的疑问不会得到更多解释，便将兴趣转移到了那些艺术作品略有些奇怪的名字以及标价上。当然，他越往后参观，发现艺术品的标价越高，这也让我

们的神探震惊不已。剧作结尾的幽默颇有深意：在知晓了一件与考尔德[4]风格类似的雕塑作品的高昂价格之后，可伦坡对一件挂在墙上的作品表达了惊讶之情，因为它旁边竟然没有相应的名牌说明。画廊女老板先是呆了一呆，随后感觉不得不回答他："**这是空调的出风口……**"彼得·福克（Peter Falk，可伦坡的扮演者）也惟妙惟肖地演绎出了神探的尴尬：脖子缩进肩膀里，手和雪茄也悄悄地从他眼前塞到了乱糟糟的头发里[5]。

自从这些具有讽刺意味的喜剧在上世纪 70 年代问世以来，对艺术的否定显然还在与日俱增；从那时开始，不少现代艺术的爱好者也和《神探可伦坡》的编剧持相同的观点。如果这位神探要在法国国际当代艺术博览会（Foire Internationale d'Art Contemporain，简称 FIAC）或者巴塞尔博览会上展开新的调查，面对今天的当代艺术家的作品，他开的玩笑很可能比不上毕加索和杜飞的拥趸现在会说出的嘲讽话。

艺术危机的矛盾之处

欣赏者和公众提出批评性的观点，或对艺术家们"故意的挑衅"感到震惊，这在漫长的艺术史中还是一种相对较新的现象。事实上，最早的表达愤慨的声音出现于 19 世纪，在印象派诞生之际，这些批评以一种鲜明的方式表达出来[6]。然而，二十多年来不为人所知的是，越来越多的知识分子加入了神探可伦坡的阵营。在法国，这一现象出现于 20 世纪 90 年代初。它不仅被载入史册，甚至还有自己的名字："当代艺术之争"。这是 1991 年 7 月由 Esprit 杂志发起的一场论战，其热度一直持续了好几期特刊，最后甚至连日报媒体都对它展开了自由而热烈的讨论[7]。这场争论至今仍未结束，专家、政客、哲学家、知识分子以及媒体人不断地回顾、评论着这场著名的"艺术危机"所带来的争议。早在 1996 年，让·鲍德里亚[8]已经写下了他的懊恼："可怜的德·昆西[9]和他那篇《被看成一种艺术的谋杀》！他还在幻想，实在是大错特错！今时今日，谋杀迟早有一天会

被看成一场艺术表演，任何原因都无法阻止那些当代艺术博物馆（MAC）[10]在亵渎美学的道路上越走越远。"[11] 今天，米歇尔·翁弗雷[12]——让我们挑选一个大家都熟知的声音——毫不犹豫地表达了自己的无情批判，尤其是在当代艺术以一种在他看来过于强迫性的方式表现受虐和肢体残害的时候："当代艺术与我们的关系更像是宗教性而非文化性的，他们就像一个小型教派的教徒，急需向世界敞开大门，从以自我为中心的孤独或者自恋中走出来，以避免重蹈大教派的覆辙。"[13]

这些批评却奇怪地与公共机构或者私人领域所表现出的活力相互矛盾：他们的支持、资助和投资从未如此有力。更不用说近来一些当代艺术展所表现出的强大影响力，比如 2014 年在巴黎大皇宫举办的杰夫·昆斯[14]作品回顾展就吸引了 65 万观众，打破了已逝艺术家萨尔瓦多·达利所创造的纪录，千真万确[15]……

支持与反对

无论当代艺术危机是真实的还是杜撰的，关于艺术是否已深陷一场严重危机的讨论始终在持续，甚至随之而来的是一种极易造成停滞不前的趋势。文化恐怖主义、招摇撞骗、对所有事物不加辨别地吹嘘、对颠覆的盲目支持、美学纯粹化……自从人们发现当代艺术的创始人是那位有缺陷的马塞尔·杜尚之后，对当代艺术的抨击声就不绝于耳。从第一次世界大战时期杜尚创造"现成品"艺术之始，他实际上就剥夺了"**达达主义的'随便什么东西'的最终美学意义**[16]"。

总之，如果我们想要以特别粗浅和片面的方式概括这个问题的话，可以说有三种看待当代艺术的方式。一种观点认为，几个轻率的家伙成功地把艺术推向了终结，如果坚持这条路的话，那么艺术唯一的出路便是自毁；第二种看法则认为应该经常重新定义"艺术"的概念，艺术的边界需要不断被扩展；还有一种观点并不将当代艺术视为以时间为基准的分

类——现代艺术时期之后的一段无法逾越的时期——而是将其本身视为一种艺术派别。最后一种观点来自于纳塔莉·海因里希，她在《为了结束当代艺术的纷争》[17]一文中阐述了这一主张。

社会学与艺术水火不容

纳塔莉·海因里希师从著名的社会学家皮埃尔·布迪厄（Pierre Bourdieu）[18]，1980年，布迪厄在《差别》（La Distinction）一书出版几个月之后，重提了关于品位和评判的理论方法，这个方法大胆而出众：**"社会学与艺术水火不容。这是由艺术和艺术家的本质决定的，艺术家无法容忍外界侵犯他们对自身的认知：艺术世界是一个关于信仰的世界，信仰天生的才华，信仰天生的创造者的唯一性，而社会学家的突然闯入，想要理解、解释、给出理由，难免引起公愤。"**[19]

纳塔莉·海因里希在对艺术界展开研究伊始，便无数次听到反对她的声音。她对艺术的定义和边界并不感兴趣，这也不是社会学家的职责。她所从事的主要研究之一是如何定义艺术界的游戏规则，尽管艺术界常常声称这样的规则并不存在。从这方面来说，她的研究成果之一便是成功地证明了专属于当代艺术的游戏规则并非只涉及艺术家的作品和受众两方，而是还涉及第三方——评论家、画廊主、策展人、拍卖估价师等一系列扮演重要角色的中间人。她解释说，这一观点因为有悖于作品和受众之间的直接联系，所以很难被各种类型的中间人接受，然而他们这一群人最应该知晓自己的角色有多么重要。[20]

在所有争论中，艺术家的观点如何？

正如本书标题所指出的那样，这部漫画的目的是，通过艺术的源头——艺术家的视角描述当代艺术所遇到的挑战、运行机制以及目前的问题。在这本虚构的书里，读者将跟随三个年轻人的脚步，跨越十几年时

间，经历一系列想象出来的趣事。这三个年轻人是一所欧洲艺术学校的同届毕业生："现代"画家阿纳托尔；当代艺术家朱尔，他的事业得到艺术学院的资助；埃德蒙则是一位成功打入国际市场的当代艺术家。这三位艺术家分别代表了在 21 世纪初的西方世界成为艺术家的三种极具代表性而又十分不同的典型方式。这本漫画浓缩了纳塔莉·海因里希最新的研究成果，其中包括她的重要作品《当代艺术发展模式》[21]，是了解艺术社会学和纳塔莉·海因里希作品的理想入门书籍。

再谈谈伯努瓦·费鲁蒙。他喜欢逛展览，着迷于当代艺术作品，并将其视为精神的养料。伯努瓦·费鲁蒙拥有卓越的观察能力，这一点在他笔下人物的表情和肢体动作中体现得淋漓尽致，他让我们立刻相信：他是绘制这本漫画的最好人选。

<div align="right">

达维德·范德默伦

比利时漫画家，《图文小百科》系列主编

</div>

注　释

1　劳尔·杜飞（Raoul Dufy，1877—1953），法国画家，早期作品先后受印象派和立体派影响，终以野兽派的作品著名。

2　埃德加·德加（Edgar Degas，1834—1917），印象派重要画家，代表作《调整舞鞋的舞者》《舞蹈课》等。

3　《神探可伦坡》（Columbo），《画外有话》（Suitable for Framing），7 分 56 秒和 17 分 30 秒，美国全国广播公司（NBC），1971 年 11 月 17 日播出。——原书注

4　亚历山大·考尔德（Alexander Calder，1898—1976），美国著名雕塑家、艺术家，动态雕塑的发明者。

5　《神探可伦坡》，《回放》（Playback），40 分 43 秒，美国全国广播公司（NBC），1975 年 3 月 2 日播出。——原书注

6　为了更好地理解现代艺术引起的第一波否定性评论，可参考《精英艺术家》（L'Elite artiste，纳塔莉·海因里希，Gallimard 出版社，2005）一书的第四章（即最后一章）："艺术的特殊性制度"。——原书注

7　Esprit 杂志：《今日艺术》（L'art aujourd'hui），1991 年 7 月。Esprit 杂志：《当代艺术危机》（La Crise de l'art contemporain），1992 年 2 月。这一期杂志使用了马塞尔·杜尚的小便斗照片作为插图，配文毫不含糊："来自现成品，几个骗子：丹尼尔·布伦（Daniel Buren）、让·杜布菲（Jean Dubuffet）和杜尚的孩子们。"Esprit 杂志：《反抗现代艺术的当代艺术？》（L'art contemporain contre l'art moderne?），1992 年 10 月。其他参与论战的主要文章：哲学家让·鲍德里亚（Jean Baudrillard）在 1996 年 5 月 20 日发布于《自由报》（Libération）的专栏文章《艺术的阴谋》（Le Complot de l'Art）。2005 年，"当代艺术的危机"这一说法成为马克·吉梅内斯（Marc Jimenez）一本专著的题目，由 Gallimard 出版社出版。——原书注

8　让·鲍德里亚（Jean Baudrillard，1929—2007），法国社会学家及哲学家，被称为"知识的恐怖主义者"、后现代主义牧师、后现代大祭司。

9　托马斯·彭森·德·昆西（Thomas Penson De Quincey，1785—1859），英国散文家。

10　MAC，Musée d'Art contemporain（当代艺术博物馆）的缩写。——原书注

11　让·鲍德里亚，《中毒的当代艺术博物馆》（Mac Intox），《Al Dante》第 15 期，1996 年 6 月。重新收录于《马赛的当代艺术博物馆》（Le MAC de Marseille），Sens & Tonka 出版社，1997 年。——原书注

12　米歇尔·翁弗雷（Michel Onfray，1959— ），法国当代哲学家，奉行唯物主义，无神论和无政府主义。

13　米歇尔·翁弗雷，《思想剧场》（Le théâtre des idées），第 102 至 103 页，Flammarion 出版社，2008 年。——原书注

14　杰夫·昆斯（Jeff Koons，1955— ），美国艺术家。其作品往往由极其单调的东西堆砌而成，常常染以明亮的色彩。评论家对他的看法趋于两极。有的认为他的作品是先锋的，有的认为那是在哗众取宠。

15　杰夫·昆斯的例子实际上是一个特例，关于他作品的流行度，除了他史无前例地吸引

了众多观众之外，另一个成就在于他（无论是否乐意）成功地让一些当代艺术的狂热拥趸接受了米歇尔·翁弗雷的观点，即杰夫·昆斯的艺术作品品位很差而且并不是真的很受欢迎。——原书注

16　弗朗索瓦丝·加亚尔（Françoise Gaillard），《任性而为》（*Fais n'importe quoi*），*Esprit* 杂志，第 51 页，1992 年 2 月。——原书注

17　《为了结束当代艺术的纷争》（*Pour en finir avec la querelle de l'art contemporain*），《辩论》（*Le débat*）杂志第 104 期，第 106 至 115 页，1999 年三／四月刊。2000 年，本文由 L'échoppe 出版社保留该题目重新出版。——原书注

18　虽然纳塔莉·海因里希是皮埃尔·布迪厄的学生，她对几个重要问题的看法却与老师相距甚远。她因此说："**我被布迪厄的支持者视为他的反对者，却被布迪厄的反对者视为他的支持者。这并不能解决我被知识界孤立的问题……**"纳塔莉·海因里希，《经受艺术考验的社会学》（*La sociologie à l'épreuve de l'art*），Les Impressions Nouvelles 出版社，第 196 页，2015 年。想要了解更多关于纳塔莉·海因里希和皮埃尔·布迪厄学术立场的问题，可参阅《为什么是布迪厄》（*Pourquoi Bourdieu*），Gallimard 出版社，2007 年。——原书注

19　出自皮埃尔·布迪厄于 1980 年 4 月在国家高等装饰艺术学校所做的报告，后收录于《社会学问题》（*Questions de sociologie*），Editions de Minuit 出版社，第 207 页，1980 年。——原书注

20　纳塔莉·海因里希，《经受艺术考验的社会学》，Les impressions Nouvelles 出版社，第 42 至 43 页，2015 年。——原书注

21　纳塔莉·海因里希，《当代艺术发展模式》（*Le paradigme de l'art contemporain*），Gallimard 出版社，2014 年。——原书注

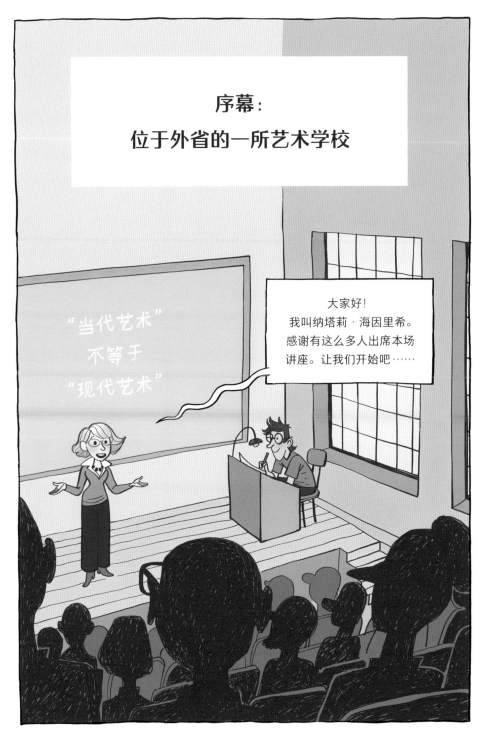

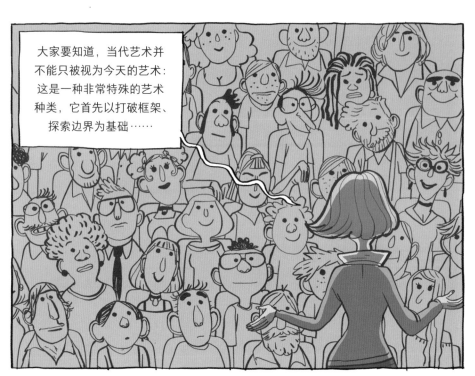

大家要知道，当代艺术并不能只被视为今天的艺术：这是一种非常特殊的艺术种类，它首先以打破框架、探索边界为基础……

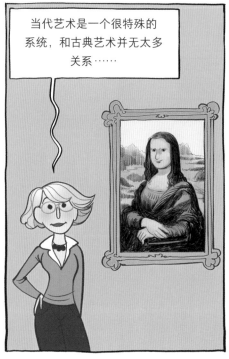

当代艺术是一个很特殊的系统，和古典艺术并无太多关系……

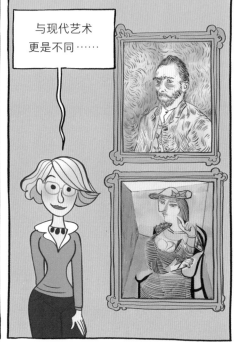

与现代艺术更是不同……

它不仅颠覆了古典的
表现手法……

还打破了定义艺术作品的
传统规则……

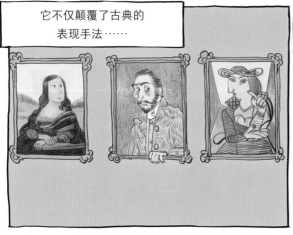
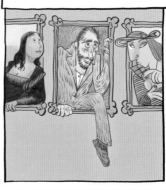

因此，当代艺术里不再有裱在画框里的画，也没有摆在底座上的雕塑……

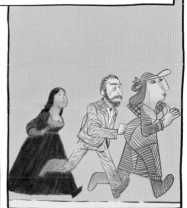

反而是一些拼贴艺术品、
装置、行为表演、
影像……

为了能够进入当代艺术的世界，首先要熟悉它的语言，这与我们所了解的
凡·高或者毕加索时代的艺术语言是完全不一样的。

一旦进入当代艺术世界，你会发现竞争非常激烈……

因为进入这一领域的人很多，
但是真正成功的人很少。在法国，
在"艺术家之家"（社会保障
机构）注册的艺术家人数……

在二十年里增长了两倍！

不过话说回来，要想成为一位当代艺术家，有很多不同的方式……

那你们呢，会选择走什么样的路？

我的建议是投身这一领域前一定要三思！

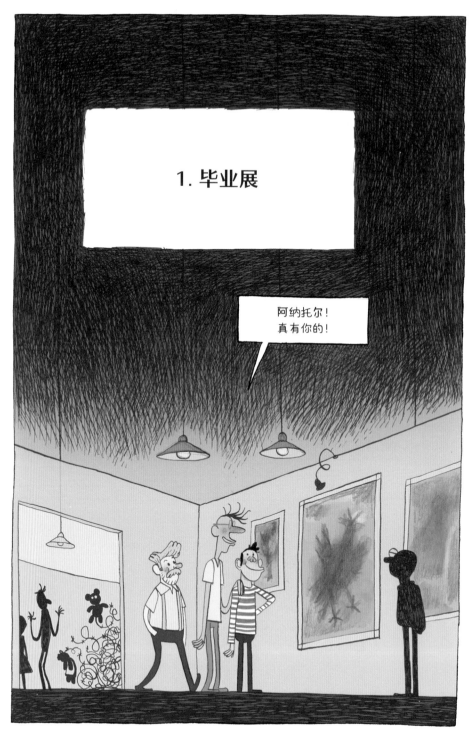

你不怕别人觉得你这么做有点"老土"吗？

我很清楚大家都觉得绘画已经过时了，但是我不在乎：这是我喜欢的东西！

我最后总能找到对这个感兴趣的人！

老天啊！绘画可还没死呢。

好吧，但是你可以找到其他的表现方式，这样的话能更加……

嘿，我是你的话，我知道要怎么做……

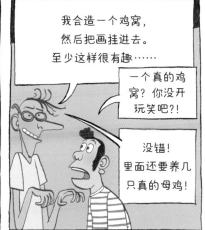

我会造一个鸡窝，然后把画挂进去。至少这样很有趣……

一个真的鸡窝？你没开玩笑吧?!

没错！里面还要养几只真的母鸡！

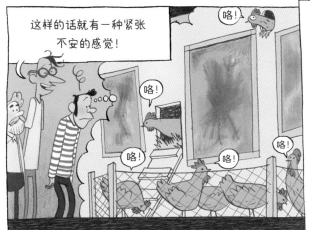

这样的话就有一种紧张不安的感觉！

咯！

咯！

咯！

咯！

咯！

裱在画框里的画和安在底座上的雕塑，这些都是现代艺术的典型代表，但在当代艺术中几乎已经绝迹。只有在某些条件下，当代艺术中才会出现绘画！例如，超大尺寸的绘画。

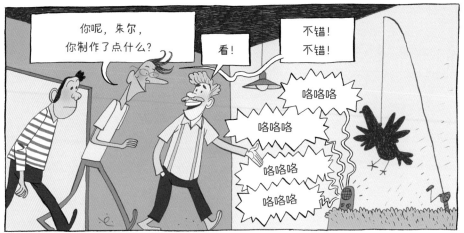

装置艺术逐渐成为当代艺术的一种主要形式，概念化也成为很常见的趋势，让文字与作品紧密相连，为作品赋予含义。正因如此，当代艺术作品几乎都要搭配一段解释性的文字，要么出自艺术家本人之口……

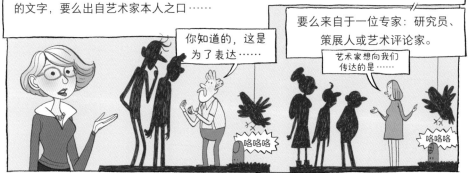

影像装置和行为表演是当代艺术比较特殊的两种类型。讽刺、自嘲以及借鉴大众文化，这些已经成为二者不可或缺的组成部分……

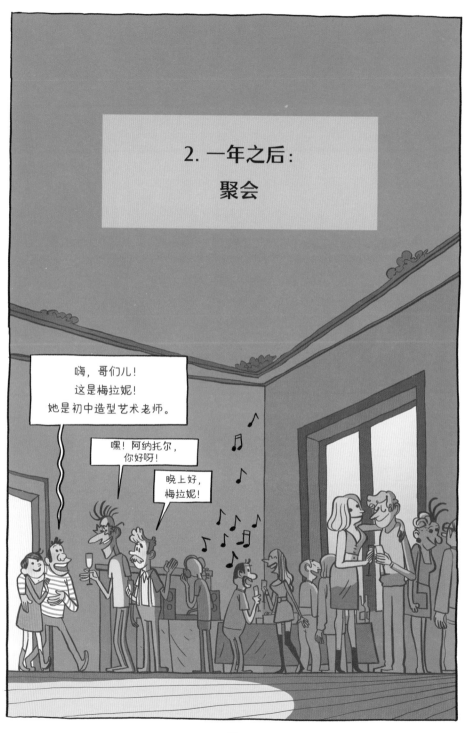

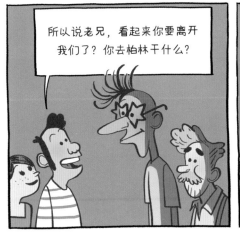

所以说老兄，看起来你要离开我们了？你去柏林干什么？

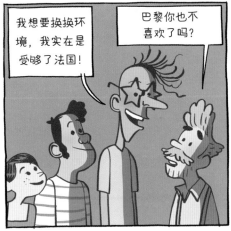

我想要换换环境，我实在是受够了法国！

巴黎你也不喜欢了吗？

喜欢，那里很好，尤其是我父母资助了我上学的学费。私立学校还是不错的……

但是现在，我想要独立，而且柏林租房也不贵。我在那边已经有朋友了……

当代艺术已经全球化，它并不只出现于巴黎，而是产生于大城市网络之中：纽约、伦敦、柏林、布鲁塞尔……

没错，他运气可真不错！

Hello！

我不得不到工地干活才能付得起房租，吃的方面和其他开销幸好有梅拉妮帮我……

在这样的条件下真的很难继续画画！你呢，你都做些什么？

我吗，马塞尔帮了我——就是学校里那个常识课老师，你还记得吗？——他把我介绍给了大卫·贝雷那……

什么？就是那个大卫·贝雷那？

嗯，没错，就是他！他需要一个助手，帮他准备在英国泰特现代艺术馆举办的大型展览……

那你去过伦敦了？

没有，甚至连巴黎都没去！他只需要我收集整理网络资料。我在家里做好了发给他。

但简历上有了这份经历，我才能在艺术中心的布展部门工作。

薪水不高，但好处是……我能认识不少人……我甚至还和让·埃里克－奥布里成了朋友，就在他来参加上一期展览开幕式的时候……

让·埃里克－奥布里，那个策展人？哥们儿，这太酷了啊！

嘿！兄弟们，现在不是闲聊的时候，咱们去跳舞吧！

大部分成名的艺术家并不会独自一人工作，他们会有助理，有时人数还很多。为了能够成功进入当代艺术界，首先要融入一个圈子，那里面有影响力的人物通常是中间人——艺术评论家、机构负责人、策展人、博物馆馆长……这些艺术界的中间人在现代艺术时期通常只在作品发布之后才介入，但是在当代艺术时期，他们与作品的关系越来越密切。

3. 两年之后：朱尔的首个作品展

* Centre régional d'Art contemporain（大区当代艺术中心）的缩写。

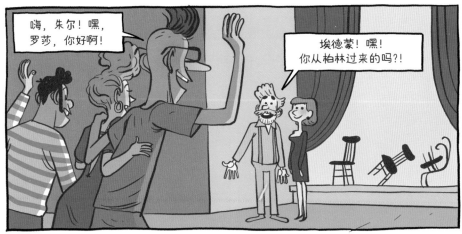

嗨，朱尔！嘿，罗莎，你好啊！

埃德蒙！嘿！你从柏林过来的吗？！

我当然不愿意错过老伙计朱尔的首次作品展啊！

嗨，我只是参加了联展而已嘛……

说的没错，但就算是一个在本地的艺术中心举办的作品联展，对我来说也是非常好了！不过近期是不可能啦……

嘿，哥们儿，你还是这么左右为难吗？！*

哈哈哈！

哈哈哈！

嘿嘿！

哈哈哈！

好吧，你们明白了，对吗？关于"不同类别之间的界限"这一主题，这是一次小小的演绎：日常用的椅子、设计的物品、雕塑……

* 直译为：还是坐在两张椅子之间吗？

哇！真有你的！

但是，我问你，你整整一年不会只做了这个吧？

致敬约瑟夫·科苏斯*

没有，我做了模型，还有其他几件作品……但是展览中心最先看中的是这件作品。除此之外，我还为我和朋友们一起创立的社团策划了一场小型联展……

嗯，但是这个应该赚不到什么钱吧？

当然了，没有报酬，但是我能在市里有一个工作室，期限是两年，我可以临时性地住在那里。此外我还获得了省政府设立的"年轻艺术家"资助。还过得下去。

对于现代艺术而言，资助主要来自私人领域——画廊和收藏家；但是到了当代艺术时期，特别是近二十年以来，公共部门，尤其是在法国，会为年轻艺术家提供各种各样的支持，无论艺术家的活跃范围是地区性、全国性还是国际性的。

但是相应的要求是：艺术家的作品必须属于当代艺术的范畴，艺术家能够将他的项目概念化，并且找准自己相较于同时代知名艺术家的定位。

你呢，埃德蒙？

我和朱尔做的事情差不多，参加了一个联展，是在柏林一家比较高端的画廊举办的。

那他们是怎么发现你的？

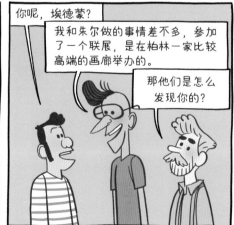

* 约瑟夫·科苏斯（Joseph Kosuth，1945—），美国著名观念艺术家，观念艺术的祖师，观念艺术和装置艺术的先驱。

我向法布里奇奥·班特兰展示了我的作品，他在自己位于柏林的画廊办过展。

他很喜欢，把我介绍给了画廊主。

画廊主又把我介绍给了这家三年前开业的画廊，那里主要展出年轻艺术家的作品。

这之后，我就可以在法国文化中心申请艺术家交流项目……

他们资助我去纽约待了六个月……

接下来我会试试看能不能去北京。我在那边认识一两个人，应该没什么问题……

太厉害了！那你是不是要学中文呀？

当然不用啊，傻孩子！说英语就够了！幸好我上了几节英语课，不然的话……

在艺术界成名需要经历几个阶段：获得其他已经成名的艺术家的认可，私人领域的中间人（画廊主、收藏家）或者公共领域的中间人（评论家、策展人、博物馆馆长）的肯定，直到被大众所接受。

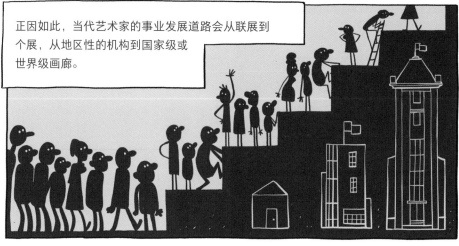

正因如此，当代艺术家的事业发展道路会从联展到个展，从地区性的机构到国家级或世界级画廊。

那你呢，老朋友？

唉，我嘛，还是老样子：绘画，绘画，绘画……

幸好钱的方面暂时有梅拉妮顶着。不过我把作品拿给波拉画廊看了……

他们跟我提议下个月和其他两位画家一起办展览。甚至还要买一幅我的画……

我倒是觉得你不应该跟他们合作：他们在这里已经待了至少三代人的时间，这个画廊早过时了！

你觉得我还有得选吗？

你拿的奖学金，我也申请了。但是你明明知道我被拒了！

绘画在当代艺术界并不受欢迎……当这种新艺术于 20 世纪五六十年代出现时，艺术家成为首批抛弃绘画这一艺术形式的人。

绘画的衰落很大程度上也要归因于法国文化机构。20 世纪 80 年代开始，法国文化机构通过创立专门的管理机构、艺术中心，筹集采购基金，收集公共藏品，为艺术家和协会提供资助等方式逐渐在艺术界占据主要地位……

很抱歉打断您，亲爱的社会学家，但是我作为这个故事中的一名普通画家，您的话我不太理解！

?

请问您能解释一下为什么法国政府要支持当代艺术吗？

当我跟身边的朋友聊这个话题的时候，他们总会说那些所谓的当代艺术家都是疯狂的煽动者……

古典画家则更理性，更富有同情心，但是却不再拥有发言权。

关于这点，亲爱的画家，我不得不打断您：当代艺术家所反对的并不是古典艺术家——并且现在古典艺术家早已为数不多——他们反对的是现代艺术家。

即沿着印象派、野兽派、立体主义、超现实主义、表现主义的方向继续创作绘画和雕塑的那些艺术家……

直到大约 20 世纪 60 年代，现代艺术都是艺术市场和机构的主流。

后来，慢慢地，越来越多的画廊主、收藏家，特别是那些为公共机构工作的中间人——大学里的艺术评论家、艺术中心负责人、博物馆馆长、策展人等——开始对当代艺术产生兴趣……

因为当代艺术代表着"前卫"……

而变得前卫已经成为许多艺术界人士的一个重要品质。

包括在国家机构内部，各个管理部门也有这种趋势吗？

没错！

因为和艺术家一样，中间人内部也存在着竞争，他们都想要成为发现新艺术流派、未来之星的第一人。

啊！

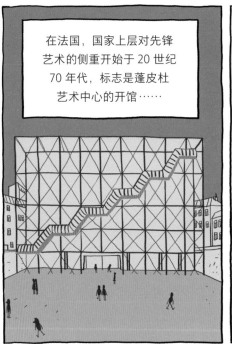

在法国，国家上层对先锋艺术的侧重开始于 20 世纪 70 年代，标志是蓬皮杜艺术中心的开馆……

这个艺术中心的规划和它的建筑一样，完全不同于……

古典艺术时期的博物馆。

20 世纪 80 年代初，随着左派的上台和雅克·朗*就任文化部长，国家层面的支持力度变得越来越大。

但是，如果我没理解错您刚刚关于当代艺术的解释，一个掌权的政党支持一种与主流决裂、颠覆过去甚至是游走在法律边缘的艺术形式，这不是很矛盾的事情吗？

没错！你的这个问题问得很好……

因为正是这个矛盾，从 20 世纪 90 年代开始，引起了我们称之为"当代艺术之争"的论战。

论战？

我解释给你听：公共权力机构对当代艺术的支持引起了很多不满。

来自哪里的不满？

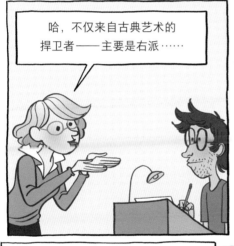

哈，不仅来自古典艺术的捍卫者——主要是右派……

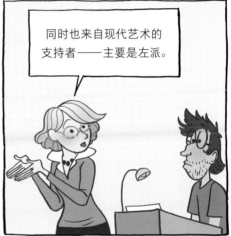

同时也来自现代艺术的支持者——主要是左派。

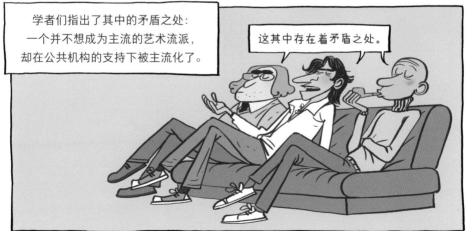

学者们指出了其中的矛盾之处：一个并不想成为主流的艺术流派，却在公共机构的支持下被主流化了。

这其中存在着矛盾之处。

随后众多艺术家——主要是画家——也加入争论之中，他们在当代艺术中没有自己的位置，纷纷大呼被骗了。

根本就找不到可以展出作品的地方！无论是公共机构还是画廊都没有！

我们被骗了！

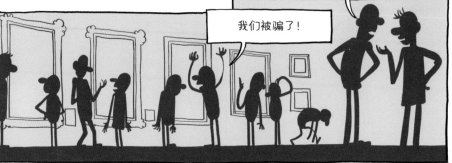

即使后来风向有所改变，绘画仍然不受公共机构的青睐，对绘画感兴趣的多为私人藏家（在德国、瑞士等欧洲国家，这种情况尤其明显）……

在法国更是如此，在二十余年的时间里，当代艺术在法国一直拥有至高地位。

我想我明白多了！

这已经不是现代艺术时期，那些受国家支持的平庸艺术家与处于社会边缘的先锋艺术家之间的斗争……

而是两种艺术理念之间的对抗，一方逐渐占据上风，另一方却损失惨重，是这样吗？

没错！

要是你继续研究下去，肯定能成为一个社会学家！

而您会成为画家……

那我觉得还是现在这样比较好！

哈！

我们聊跑题了。还是回到刚才的故事吧？

好的！我们说到哪儿了？哦，对……

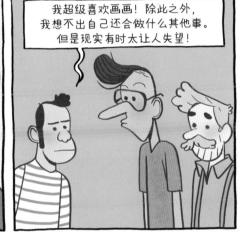

我超级喜欢画画！除此之外，我想不出自己还会做什么其他事。但是现实有时太让人失望！

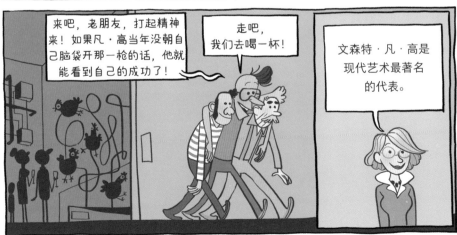

来吧，老朋友，打起精神来！如果凡·高当年没朝自己脑袋开那一枪的话，他就能看到自己的成功了！

走吧，我们去喝一杯！

文森特·凡·高是现代艺术最著名的代表。

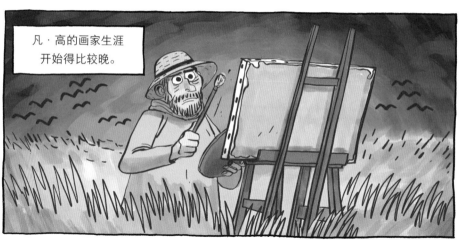

凡·高的画家生涯开始得比较晚。

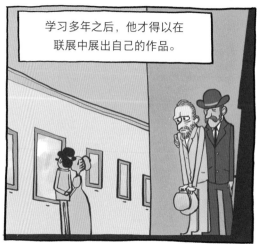

学习多年之后，他才得以在联展中展出自己的作品。

但是不久之后，他就不得不住进精神病院，三十七岁时自杀，此时距他开始展出作品仅仅过了两年。

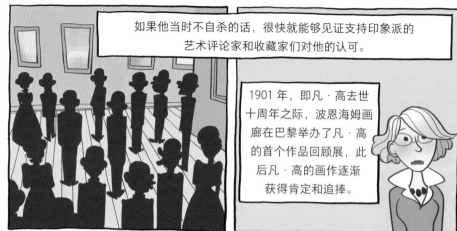

如果他当时不自杀的话，很快就能够见证支持印象派的艺术评论家和收藏家们对他的认可。

1901 年，即凡·高去世十周年之际，波恩海姆画廊在巴黎举办了凡·高的首个作品回顾展，此后凡·高的画作逐渐获得肯定和追捧。

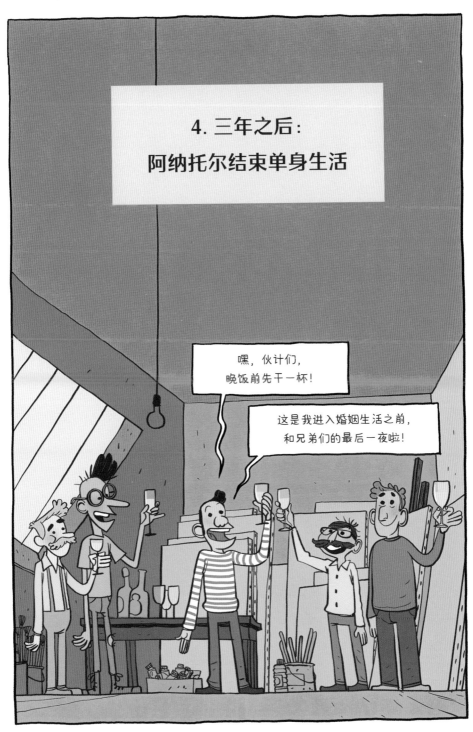

你呀，你总是让我们震惊！
我们中间只有你合选择结婚！

我知道，我知道！
我总是那个老套
的家伙！

我和梅拉妮是认真的，而且三个月之后我就要当爸爸了，很明显这么做更合适，何况她父母愿意给我们买一套房子，只要我们结婚后好好生活……

那么，为准爸爸干杯！

不管怎么说，这么做对谁都没坏处，对吧？而且对咱以后的退休生活有好处！

但是你打算
怎么撑起这个
小家啊？

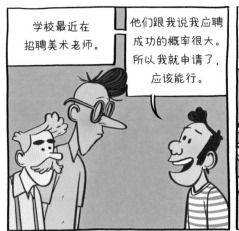

学校最近在招聘美术老师。

他们跟我说我应聘成功的概率很大。所以我就申请了，应该能行。

那画画呢？你知道的，你之前给我们看的作品——尤其是那些大幅的画，都很不错的。你应该坚持下去。

哦，我当然会继续画下去！只是没有以前那么多时间了。我以后可能会成为一个**兼职画家**。

希望我不要成为一个周末画家……

哈哈哈！

哈哈哈！

哈哈哈！

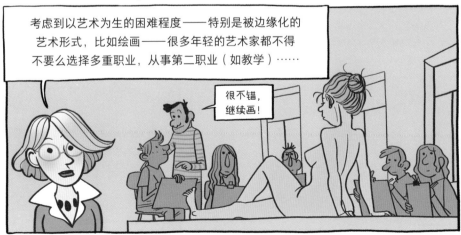

考虑到以艺术为生的困难程度——特别是被边缘化的艺术形式，比如绘画——很多年轻的艺术家都不得不要么选择多重职业，从事第二职业（如教学）……

很不错，继续画！

要么依靠相信他们艺术才华的亲人的帮助。
问题就在于，如何能够保证投入必要的时间在艺术创作上。

拿着……我们知道你生活不易！坚持下去……我们相信你！

谢谢爸爸！

你可以让埃德蒙买一幅你的油画：这家伙马上要发达了！

哦，别说得这么夸张！

阿斯楚普·费恩利博物馆买了我一件装置作品。酬劳主要是报销了材料费，剩下的刚刚够回报我在作品上花费的时间！

阿斯楚什么？

阿斯楚普·费恩利：在奥斯陆，让人心驰神往的地方！我们的埃德蒙混得很不错啊！什么时候去 MOMA[*]？

他是去博物馆，而我只有家务活……

你的装置作品是关于什么的？

* Museum of Modern Art（纽约现代艺术博物馆）的缩写，是最有影响力的现代艺术和当代艺术博物馆之一。

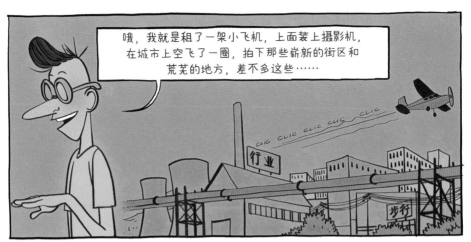

哦，我就是租了一架小飞机，上面装上摄影机，在城市上空飞了一圈，拍下那些崭新的街区和荒芜的地方，差不多这些……

到时候会有三块巨型屏幕，再处理一下后期音频……

租飞机！这些钱是你父母出的吗？

当然不是啊，笨蛋！是博物馆出的钱……

还有我柏林的画廊，他们一起分摊费用。

但是谁会买呢？

现在还不知道，也许博物馆自己买下，也许是画廊的一个收藏家，也许没人买……

但是我把这个项目的草稿做成了一本画册。

照片、方案、文字之类的所有东西……

一共做了三本签名版，在售卖之前，画廊会先展示里面的内页。

所以呢……

所以，这是一箭三雕啊，不是吗？太狡猾了吧！

在现代艺术时期，对艺术家的认可首先来自于艺术品商人和收藏家，但是在当代艺术时期情况并非如此，公共机构会在前期就介入其中，甚至比私人买家更早。不过当涉及价格昂贵的装置作品时，公共机构会与私人买家合作。

考虑到装置作品和表演作品的呈现形式，
它们不能被简化为单一的、可移动的、能长时间保存的物体，
艺术家会使用多种手段（如照片和影像记录、使用说明、
前期草图……）把他们那些短暂的、非物质的、概念性的
作品重构成可销售的资产，这些作品通常依附于某个
明确的场所，或者本身就非常宏大。

好吧，但是你不怕买你作品的人都是些白痴或者附庸风雅的人吗？

嘿，伙计，冷静点儿！

这样总比作品没人买强多了吧？

或者只是打动一些老学究，或是像你一样的被机构看重的优等生？

噢，哥们儿，别这么冲！

我知道你心情不好，
但也不能因此而这么骂我们！
毕竟我们也没伤害任何人，对吧？

你们只是伤害了那些蠢货，把五年
之后一文不值的东西兜售给了他们！

我才无所谓呢，我既不为那些有钱人工
作，也不为爱赶时髦的学者工作：我只
想让普通大众喜欢我的作品，并且不做
任何让步！即使这样
要花更长时间……

唉，算了，
忘了我刚刚说的吧！

今天晚上大家好好玩，都是好兄弟，一会儿吃大餐去！

说得好！

5. 五年之后:
埃德蒙在巴塞尔艺术展上
展出作品

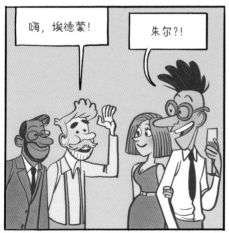

嗨，埃德蒙！

朱尔?!

我的小朱朱！
你能来我真是太高兴了！

我当然
不能
错过！

36

给你介绍我的朋友汤姆。上个月我们签了"同居协议"。

汤姆，这是埃德蒙……

汤姆你好！真的很高兴见到你！

太好了，朱尔！你应该提前通知我们，大家庆祝一下！

阿纳托尔呢？他没和你一起来？

没有，你也知道，他经济不算宽裕……而且有了小孩，还要上课，他要想脱身也难。

但是他托我转告你，他为你感到开心——毕竟是巴塞尔啊，而且还是在美国展出，这可是顶级的展览啊！

在现代艺术时期，艺术家的职业生涯首先开始于众多绘画沙龙。如今，绘画沙龙被艺术展取而代之，艺术家只要得到一家足够有名气的画廊的代理就可以参加这些展览——并不是任何一家画廊都能随意参加任何艺术展。尽管全世界举办的艺术展越来越多，竞争依然激烈，并且各个展览之间、画廊之间、艺术家之间的等级都非常分明，尽管大家都不明说。

嗯，我也不能太不知足了……尽管我在柏林的画廊对我很不友好，因为我和另一家画廊有合作……

那你呢，最近怎么样？

一般般吧，不过艺术中心又向我订购了一件作品……

此外，我还受邀参加在巴黎东京宫举办的联展。我终于可以和巴黎有点关系了！

听说卡罗琳·摩勒刚去看过这个展览，并且合在《艺术新闻》上写一篇评论。

希望她会提到我……

你认识她，不是吗？

* Fonds régional d'art contemporain（大区当代艺术基金）的缩写。

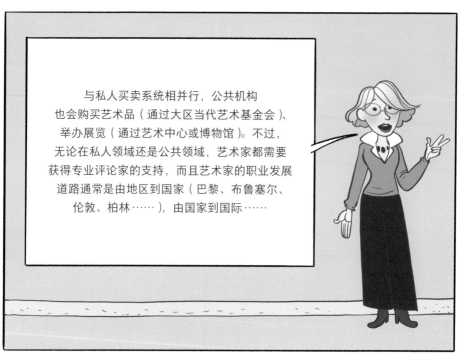

与私人买卖系统相并行，公共机构也会购买艺术品（通过大区当代艺术基金会）、举办展览（通过艺术中心或博物馆）。不过，无论在私人领域还是公共领域，艺术家都需要获得专业评论家的支持，而且艺术家的职业发展道路通常是由地区到国家（巴黎、布鲁塞尔、伦敦、柏林……），由国家到国际……

来吧！让我们为外省干杯！

很荣幸邀请到部长女士出席本活动，并代表蓬皮杜中心主席，我们宣布本届杜尚奖得主是……

太棒了！

太棒了！

谢谢！

谢谢！

太棒了！

祝贺你，老朋友！向你致敬！

哈哈哈！

你真是太让我们震惊了啊！

我要是跟学生们说我和埃德蒙是哥们儿，就是那个埃德蒙，他们肯定要疯了！

我要跟你们说：赶紧抓住机会，因为这名气不会长久！

你们去网上查查，那些得过奖的人现在怎么样了……

有些人都几乎销声匿迹了！

除了画廊、大收藏家和公共机构（如 FNAC*，负责为国家甄选艺术品）的认可之外，当代艺术家有时也会获得大奖的肯定：法国的杜尚奖、英国的透纳奖、威尼斯双年展大奖……但是，如果说对后起之秀的追捧让艺术界专家（艺术评论家、策展人或博物馆馆长……）逐渐倾向于颁奖给越来越年轻的艺术家，那么这些获奖艺术家所面对的问题则在于如何在竞争中保持优势，继续赢得大奖委员会的青睐。

* Fonds national d'art contemporain（国家当代艺术基金）的缩写。

* 葛哈·李希特（Gerhard Richter，1932— ），德国视觉艺术家，作品形式包含抽象艺术、照相写实主义绘画、摄影及利用玻璃媒材等。
** 格奥尔格·巴泽利茨（Georg Baselitz，1938— ），德国画家，北美人认为他是个新表现主义者，而欧洲评论界一般认为他是现代主义者。

其实是我和别的画家一起在网上办了展览，我们在目标人群里做了很多宣传。

梅拉妮也帮我做了电子版的作品名录，她做这些烦琐的工作很有一套……

这算自出版，对吗？你这么做没错，现如今就应该这么干。

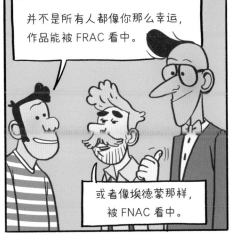
并不是所有人都像你那么幸运，作品能被 FRAC 看中。

或者像埃德蒙那样，被 FNAC 看中。

抱歉，伙计们，我得去那边应酬一下……

有些实力雄厚的私人收藏家也会购买
边缘艺术家——主要是画家——的作品,
这些艺术家也越来越倾向于自出版。
网络为那些没有获得官方认可的艺术家
提供了更多展现自我的机会。

7. 九年之后：
埃德蒙在威尼斯双年展上
展出作品

但是你那件名为《弗朗西斯·比奈被盛名捧杀》的作品通过拍卖肯定赚了不少钱吧，你完全有能力买下这艘船的……

甚至能买一艘游艇，对吧？

嗨，游艇啊，白痴才会买吧！

我宁愿买一套纽约的房子来投资，为将来打算，这样更稳妥……

你不给自己买一间工作室吗？

不买，你也知道我并不是很需要工作室。我可以在酒店或其他地方用电脑工作，而且我还有助理，他们会帮我工作。

我旅行得太频繁了，很难在某个地方定居下来……话说回来，你们能来真是太好了，我们三个又重聚了！

你在威尼斯负责法国展位，我们当然不会让你孤身一人的！

打起精神来，朱尔，我敢打赌下届双年展的时候，你肯定能参加联展！

是啊！

博格达诺·华兹古好像是特邀策展人，他现在风头正劲呢。

想办法给他发一份你的资料。在这之后，你肯定能和顶级画廊合作，比如埃策希尔·佩隆丹或者卡雷尔·门尼……

除了艺术展会之外，双年展在过去十几年间发展迅猛，艺术家在双年展上只展出而不售卖作品……

这让获得知名策展人青睐的艺术家得以受到全世界的关注。艺术家、策展人、评论家、画廊主和收藏家之间也因此处于竞争关系。从社会学角度来说，这个圈子很小，但是从地理范围来说，这个圈子又涉及全世界。展览的开幕式成为不可错过的关键时刻，为了预见并了解最新趋势，到各地旅行也变成一项必不可少的活动。

你呢，阿纳托尔？
你那个著名的德国收藏家肯定要租个高档的地方吧，对吗？

等到绘画又重新流行起来的时候……

谁都没法预料！

不过，能代表法国到威尼斯参展的人可是屈指可数啊！

等你拿下大奖的时候……

别继续说了，不然坏运气就来了！

等到这时候，等到那时候……
你真以为人什么都能预见啊？

不管怎么样，至少还能为我们的重聚干杯！

九年前，谁能想到我们能一起在威尼斯闲逛呢？生活难道不美好吗?!

没错！

哈哈哈！

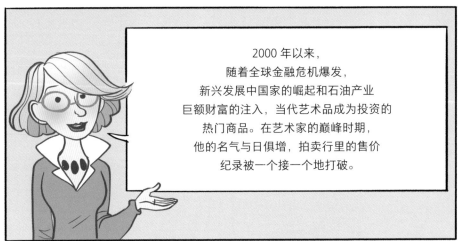

2000 年以来，随着全球金融危机爆发，新兴发展中国家的崛起和石油产业巨额财富的注入，当代艺术品成为投资的热门商品。在艺术家的巅峰时期，他的名气与日俱增，拍卖行里的售价纪录被一个接一个地打破。

真的吗？我还以为当代艺术作品一直都很昂贵呢。

那些拥有惊人收藏品的亿万富翁，他们在高雅的地方参加一个又一个的展览开幕式……

一种属于富人的艺术，不是吗？

从已经创作出的当代艺术作品的数量来看，这种情况只适用于极少一部分……

而且大致在 20 世纪 90 年代之后才出现。

当然总有一些艺术家的作品价格节节攀升，但是在二三十年以前，这样的情况真的很少见。

总体而言，当代艺术在拍卖行里的表现远逊于古典艺术和现代艺术。

今天，当代艺术有时会超过后两者。但是要记住……

和那些挣不了多少钱的
艺术家相比……

只有很少一部分
艺术家才能享此殊荣……

尽管今时今日，
在当代艺术市场上流通着巨额资本，
也不能忘记就在不久前……

对一个当代艺术家来说，
兜售作品是一件庸俗的事情……

以及，艰难度日的艺术家
比比皆是。

但是，人们只谈论
成交记录！

这和您说的有些矛盾，
不是吗？

不矛盾：
不要把特殊性和
普遍性混为一谈。

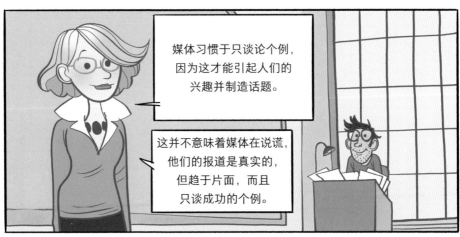

讲座快结束了，我以下面这段话来做个总结：

作品卖出天价或者紧跟流行趋势，都不是判别何为真正艺术的可靠依据。对于一个伟大艺术家来说，无论生前还是身后，能够得到长久的认可才是最重要的。

这也是为什么，无论是执着于绘画的艺术家、隶属于公共机构的艺术家或是国际之星，没有人能在当下预料到谁的作品才能流传后世……

谢谢大家！

完

上色：萨拉·马尔尚　　　　　　　　　　　　纳塔莉·海因里希、伯努瓦·费鲁蒙 2016 年

拓展阅读

纳塔莉·海因里希推荐的三本书

《当代艺术发展模式：艺术变革的结构》（*Le Paradigme de l'art contemporain: Structures d'une révolution artistique*），纳塔莉·海因里希（Nathalie Heinich）著，Gallimard 出版社，2014 年。本书从社会学角度切入，诠释当代艺术作品的特殊性、当代艺术界的运行机制、艺术家的地位、艺术评论家和策展人的作用、收藏家的行为模式、市场和公共机构各自所扮演的角色、与时间和空间的关系，解释了艺术界所推崇的价值观，排在首位的就包括：独特性、实验性、对边界的挑战。

《艺术家：访谈》（*Artistes: Entretiens*），安娜·马丁-菲吉耶（Anne Martin-Fugier）著，Actes Sud 出版社，2014 年。在对画廊主和收藏家进行访谈之后，这位历史学家又采访了 12 位当代艺术家。这些艺术家年龄不同，作品风格各异，虽然身居法国，但是和很多当代艺术家一样，他们也会到国外参加艺术活动。读者也能通过本书具体地了解艺术家的不同发展道路和创作实践。

《艺术世界中的七天》（*Sept jours dans le monde de l'art*），莎拉·桑顿（Sarah Thornton）著，Autrement 出版社，2009 年。莎拉·桑顿是加拿大人种学家、世界公认的当代艺术专家，她通过这本书为我们讲述艺术世界与众不同的幕后故事：纽约佳士得拍卖行、洛杉矶加州艺术学院的一间教室、巴塞尔艺术展、透纳奖评奖现场伦敦泰特现代艺术馆、《国际艺术论坛》杂志编辑部、日本著名艺术家村上隆的工作室、威尼斯双年展开幕现场。她的笔调轻松幽默，着重细节，将人物和场景娓娓道来。

伯努瓦·费鲁蒙推荐的三部作品

《马赛当代艺术博物馆／艺术的共谋》（*Le MAC de Marseille/ Le complot de l'Art*），5 册函套装，让-保尔·屈尔尼耶（Jean-Paul Curnier）与让·鲍德里亚（Jean Baudrillard）合著，Sens & Tonka 出版社，1997 年。哲学家让 - 保尔·屈尔尼耶与让·鲍德里亚合作出版的这 5 本书讲述并评论了 1996 年的"马赛当代艺术博物馆事件"，该事件引发了一场大辩论，因为在马赛当代艺术博物馆展出艺术装置的一位作者剽窃了当代影像艺术家让-弗朗索瓦·内普拉（Jean-François Neplaz）的一件作品中的某一部分，将其放入自己的作品之中。这一"丑闻"成为当时在法国引发"当代艺术之争"的导火索之一。

《奔向艺术》（*La Ruée vers l'Art*），电影，丹尼尔·格拉内（Danièle Granet）和卡特琳娜·拉穆尔（Catherine Lamour）联合编剧，2013 年。这部纪录片从最富争议的角度——关于金钱和交易——展现了当代艺术市场。虽然影片仅仅着眼于艺术市场上炙手可热的"大明星"，却让观众了解到在功成名就的背后，一个特别封闭的不为普通大众所知的体系是如何运作的。

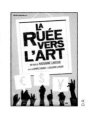

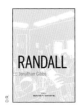

《兰迪》（*Randall*），小说，乔纳森·吉布斯（Jonathan Gibbs）著，Buchet Chastel 出版社，2016 年。这是第一本讲述 20 世纪 90 年代伦敦艺术界场面的侦探式小说，故事引人入胜。在书里，艺术家达米恩·赫斯特（Damien Hirst，十年后他成为英国最重要的当代艺术家）于 1989 年早逝。作者用虚构出来的另一位名为兰迪的艺术家代替了赫斯特，在作者的想象中，兰迪是与赫斯特同时代的英国年轻艺术家，但比赫斯特更有名。作者查阅了大量文献资料，通过这部剽巧的架空历史小说，解释了当代艺术特有的众多现象。非常有趣并且英伦味十足。

欢迎关注后浪漫微信公众号：hinabookbd
欢迎漫画编剧（创意、故事）、绘手、翻译投稿
manhua@hinabook.com

筹划出版｜银杏树下

出版统筹｜吴兴元
责任编辑｜郎琪杰
特约编辑｜蒋潇潇
装帧制造｜墨白空间·曾艺豪｜mobai@hinabook.com
后浪微博｜@后浪图书
读者服务｜reader@hinabook.com 188-1142-1266
投稿服务｜onebook@hinabook.com 133-6631-2326
直销服务｜buy@hinabook.com 133-6657-3072

后浪出版咨询(北京)有限责任公司
POST WAVE PUBLISHING CONSULTING (BEIJING) CO.,LTD